唐皇甫誕碑

長安舊家珍藏金石碑帖選

党晴梵家藏本

宗鳴安 主編

西安出版社

圖書在版編目（CIP）數據

長安舊家珍藏金石碑帖選：党晴梵家藏本·唐皇甫誕碑／宗鳴安主編．——西安：西安出版社，2023.8

ISBN 978-7-5541-7027-4

Ⅰ.①長… Ⅱ.①宗… Ⅲ.①金石－碑帖－匯編－中國 Ⅳ.①J292.21

中國國家版本館 CIP 數據核字（2023）第 157778 號

長安舊家珍藏金石碑帖選
党晴梵家藏本

唐皇甫誕碑

宗鳴安　主編

出版人	屈炳耀
責任編輯	賈　文
書籍設計	雅昌設計中心·北京·郭茜倩
封底篆刻	梁延亮
責任校對	卜　源　趙夢媛
責任印製	尹　苗
出版發行	西安出版社
社　址	西安市曲江新區雁南五路 1868 號影視演藝大廈 11 層
郵　編	710061
印　刷	北京雅昌藝術印刷有限公司
開　本	889mm×1194mm　1/12
印　張	5
版　次	2023 年 8 月第 1 版
印　次	2023 年 8 月第 1 次印刷
書　號	ISBN 978-7-5541-7027-4
定　價	48.00 元

唐皇甫誕碑舊拓本簡介

《唐皇甫誕碑》又稱《唐隨柱國皇甫誕碑》《皇甫府君碑》等，原碑正文計二十八行，行五十九字，有篆額三行，行四字，共計十二字，以陽文形式刻成。碑于唐貞觀初年刻立，于志寧製文，歐陽詢書丹。此碑自刻成至今從未曾入土過，碑石原在長安城東鳴犢鎮，宋代時即移至長安文廟（即今之碑林博物館），千百年來亦未曾佚失。

由于《唐皇甫誕碑》是歐陽詢書法的代表之作，與《化度寺碑》《九成宮碑》及虞世南的《孔子廟堂碑》并稱『初唐四大名碑』，舊時，學習書法者大多是從這幾種楷書碑刻入手的。清代金石大家翁方綱在《皇甫君碑》的題跋中就說過：『率更《皇甫府君碑》，愚幼而學之，既而學《九成宮碑》《化度寺碑》，始知率更精詣，直造山陰之室。』由于歷來學書者均視《唐皇甫誕碑》爲楷模，所以對于此碑拓本的需求甚大，自北宋時即開始捶拓此碑，于今可見傳世的宋拓本不少，明拓本更常能見到。北宋拓本碑文二十二行『參綜機務』，『務』字完好，南宋拓本『務』字稍損。明萬曆年間關中大地震，《唐皇甫誕碑》被折斷，

碑文十六行『丞然并州』，『丞然』二字之間出現泐痕，但『丞』字下橫畫完好，後『丞然』二字漸泐連。清初雍正、乾隆間拓本，碑文二行最下『三監』二字完好，十六行『丞然』二字之間泐痕加大，已損筆畫。嘉慶、道光年後，碑文二十二行『滑國公無逸』，『無逸』二字不損。此時『三監』之『監』字已損，『丞然』二字幾損大半，此時拓本仍可稱爲舊拓本。清晚期拓本『丞然』三字周邊損近百餘字，由于捶拓過多，碑上文字的筆畫開始變細。由于《唐皇誕碑》書法精湛，名氣也大，需要臨習使用的拓本量也就很大，所以從明末清初即有多種複刻本問世。有一種陝西清代複刻本，仿明萬曆碑折斷後拓本，其上折斷痕細如繩索，碑文十到十九行下端有一徑約二十厘米大的泐洞，二行『三監』二字未損壞，複本的文字刻寫稍好，拓本多用陝西白麻紙，至今墨色也已陳舊，此種複本最易打眼，但衹要與真本對比，文字上還是能看出不少差异的。

此處所展示的《唐皇甫誕碑》裱册是長安著名學者、書法家党晴梵先生家故物，爲党晴梵先生幼年臨習書法時所曾

用。党先生學習書法時遍臨百家，但于歐體用力却獨深。此册拓本上有不少党先生的題跋，或論用筆，或談結構，或說鑒賞，皆是書法以外的本事。党先生在其所著《論書絕句》中曾云：『峻整衝和柔蘊剛，《醴泉》《化度》字生香。北碑今日特橫絕，更有何人重歐陽。』先生畢竟是有學問的人，無論題跋與詩，都可見其對歐體的認識，對書法的理解。今日臨習書法者除了欣賞、臨摹碑帖本身的文字外，碑帖上的題跋、評語更當不可忽視。

二〇二三年五月十八日

宗鳴安于西安曲江

明拓本皇甫府君碑

待庵珍藏

墨色黝
黑呈青白
棉帶白
碑伯明拓
本也

青光禄大夫行太子

知義明公皇甫府君

之

隨柱國左光禄大夫

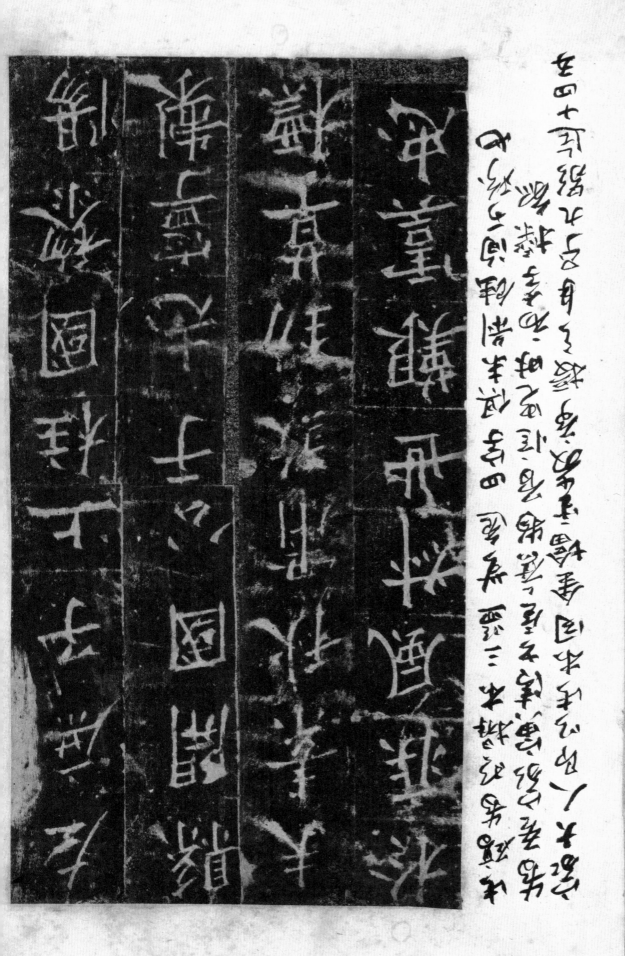

業时出本盖丰臺一日雞也弱冠废資笈他鄉三十废馳駈
兵聞　先人槌击大半壘椒氏國十又二年壽言廣壽門
因由梵奴中捨去携之乃以逺孟倩乎氏雪西裝漢十五

生蕃翰，强踰七國，勢／重三監，其有蹈水火／而不辭，臨鋒刃而莫／顧，激清風於後葉，抗／

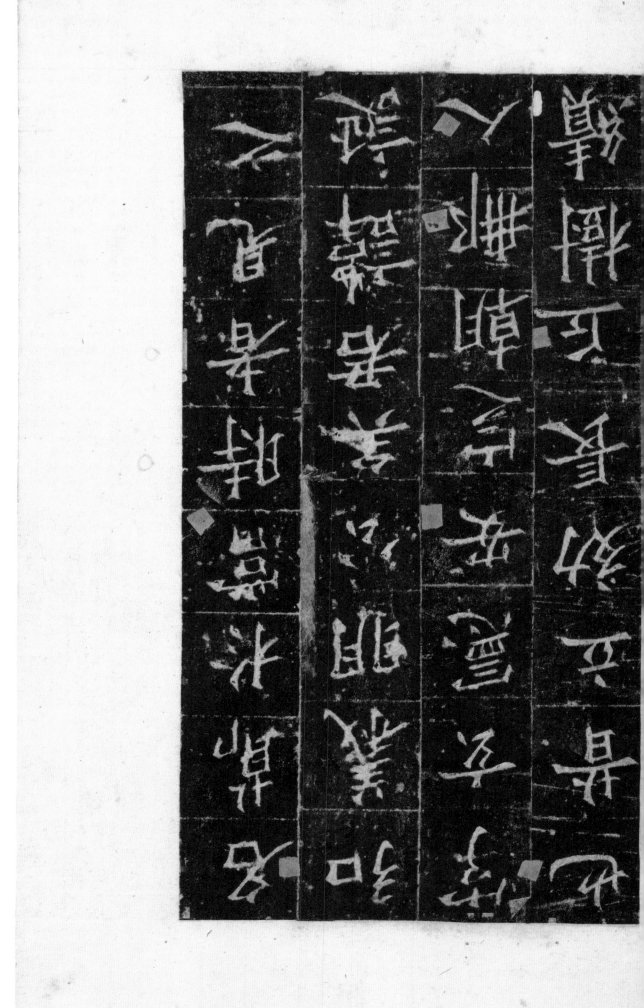

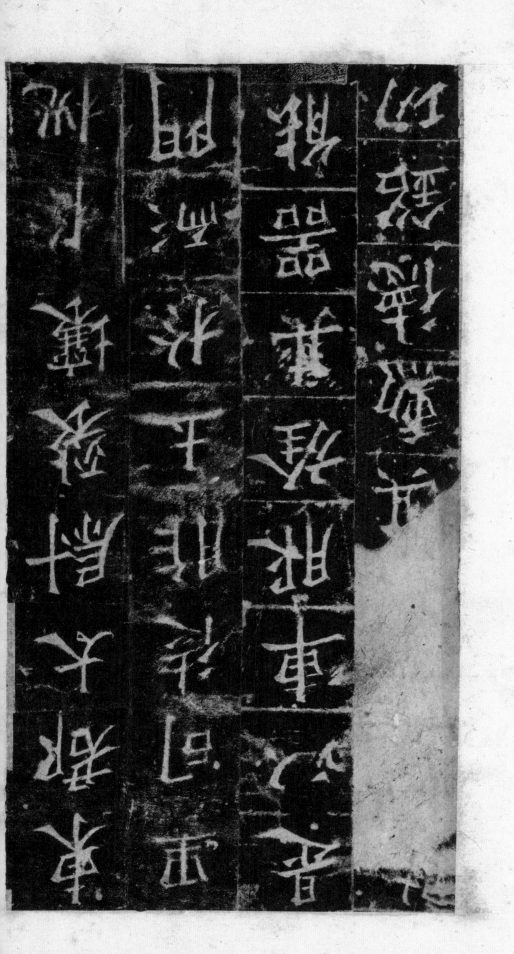

碑文大意：大意是，（校官）祭祀用的鼎俎彝等器皿及漆器之类，曾经焕然一新。而今残缺不全，已经整修，图画彩绘，栩栩如生，富丽堂皇。

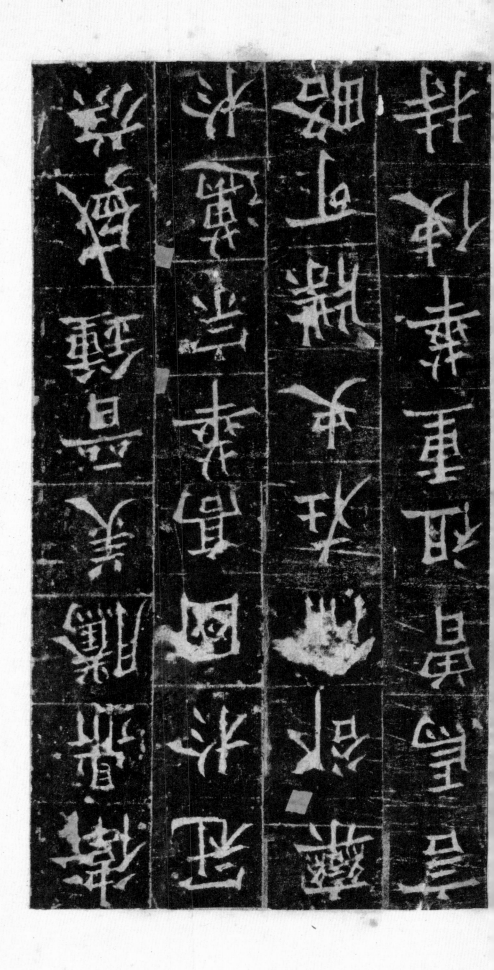

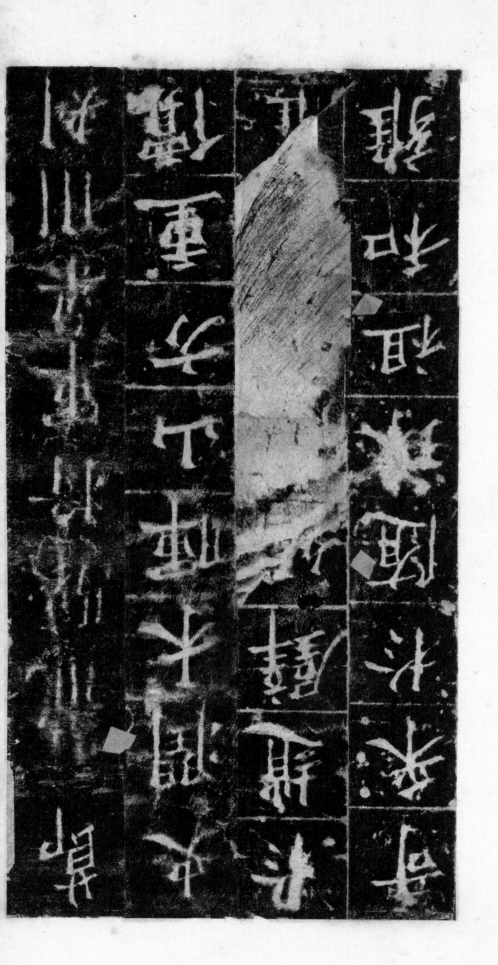

州贊治，贈使持節、散／騎常侍、車騎大將軍、／儀同三司、膠涇二州／刺史。高衢將騁，邁天／

追風之足，扶搖始搏，／早隆垂天之羽。父璠，／使持節、驃騎大將軍、／開府儀同三司、隨州／

瘦金一派緣之工永興與率更書名筆意率心合先後法門／須向悟中生乎題隨董美人志十九二也二十分年三月／

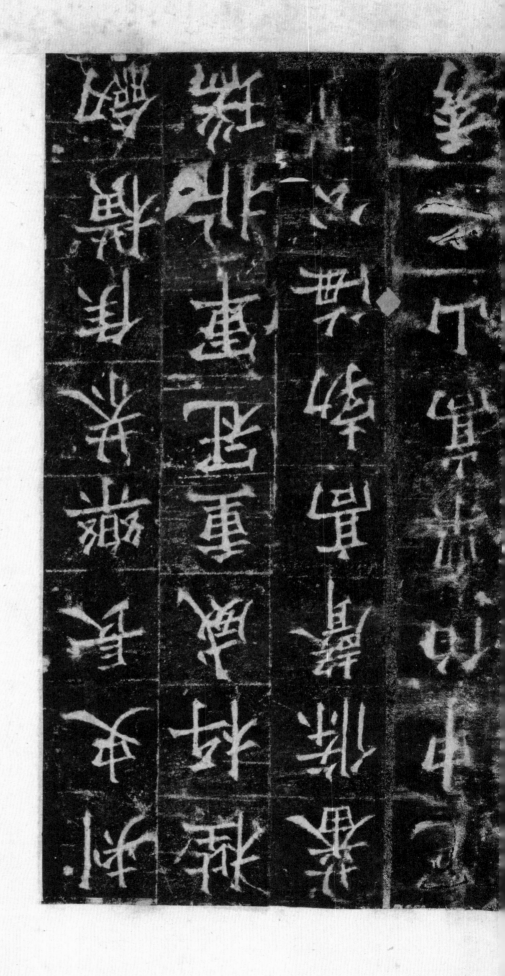

／瓊玉以臼，瓊相，即申包／圍之。每〔隊〕隙皆靡，斜暴／崩碎：重崖重壑，石羅／崢嶸／錯落。自積石，

氣；材兼蕭相，降昂緯
之淑精。據德依仁，居
貞體道。含章表質，詎
待變於朱藍？恭孝為

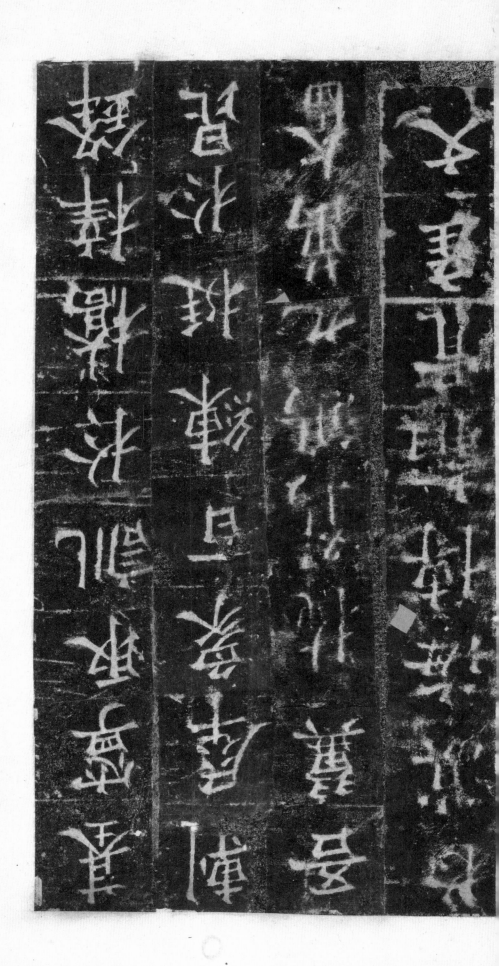

華、文、晉、霍。襲沿勤體/晏帝八今，鏡體離蘆：日/習沿旺總旦，海帝陳/婁；稱乙體沿帝祖壽、華

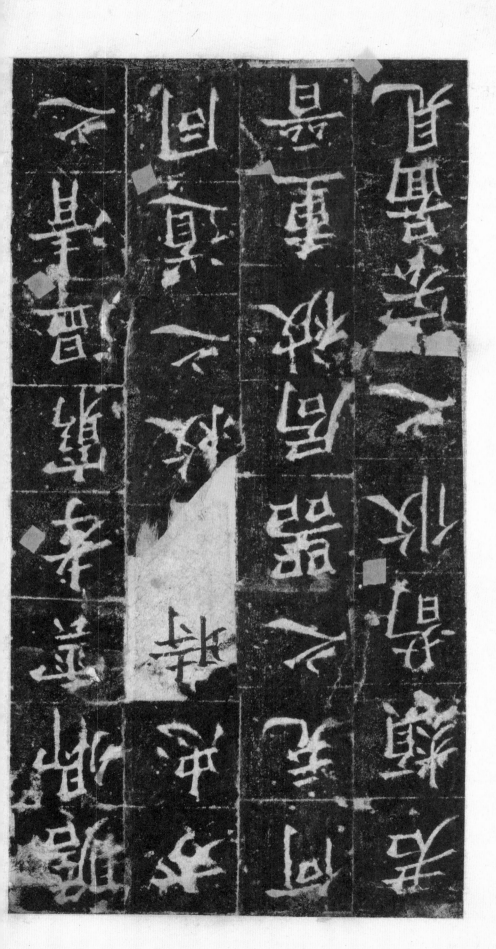

/首/圖之後之策/四/中軍國圍之後之策/四/寡於外以知之/晉/重耳/百/辭舅犯之言以之獲國/是/

題、釐、相、不享而後嗣絕之人

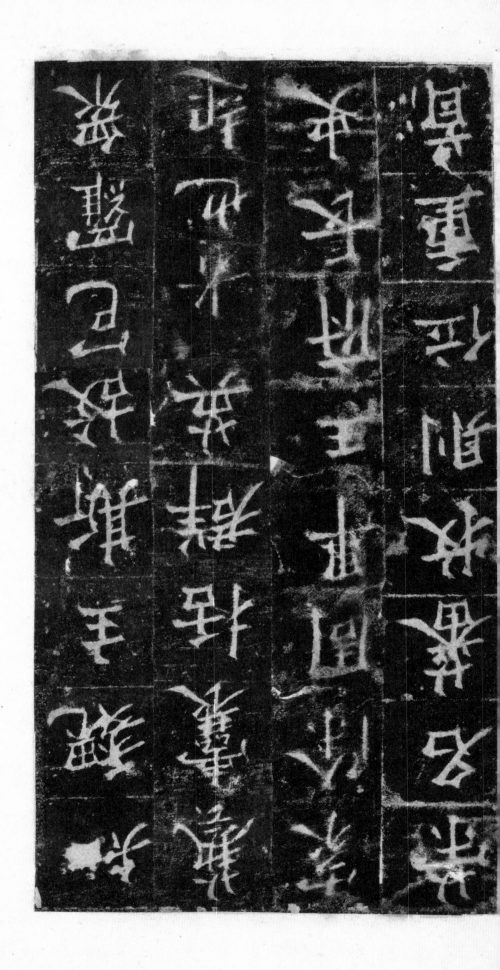

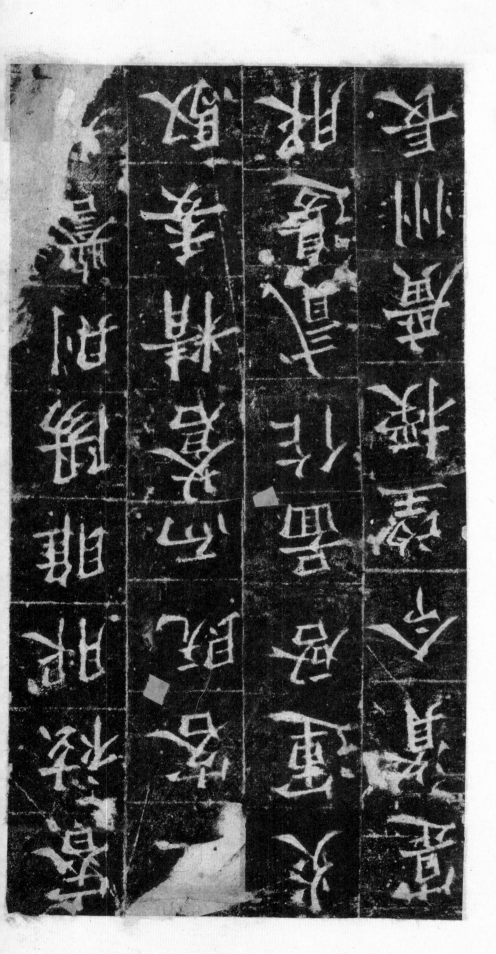

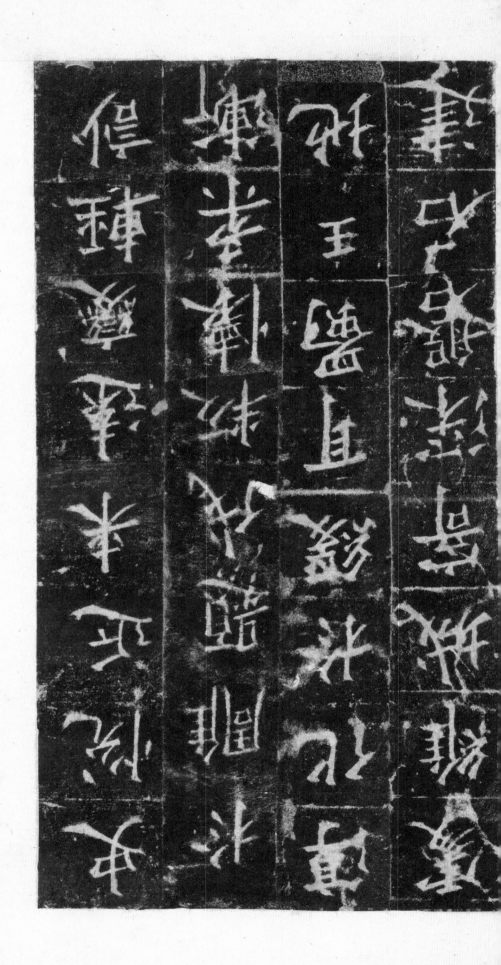

釋文：『……王略已……軍……』……中

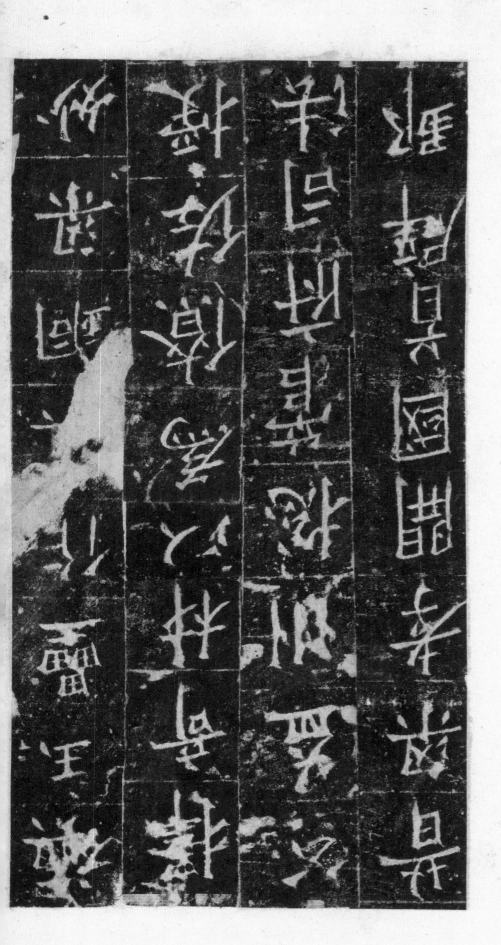

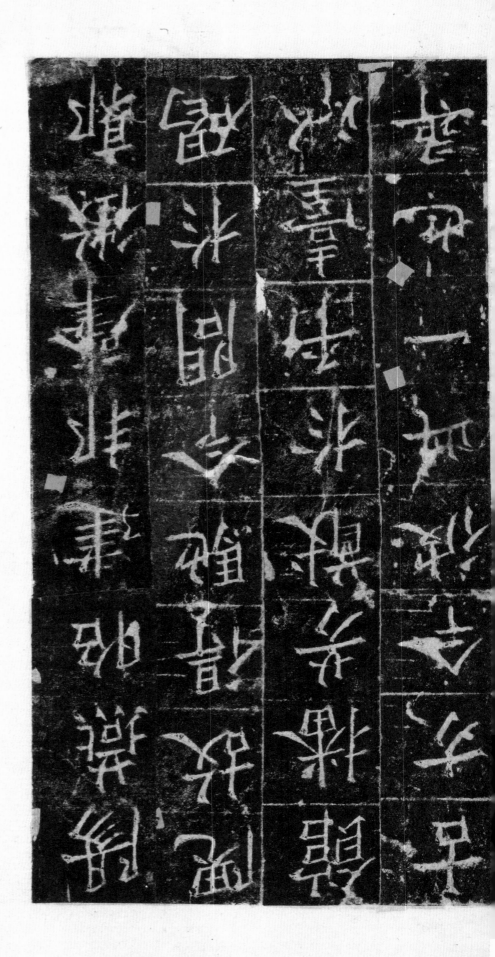

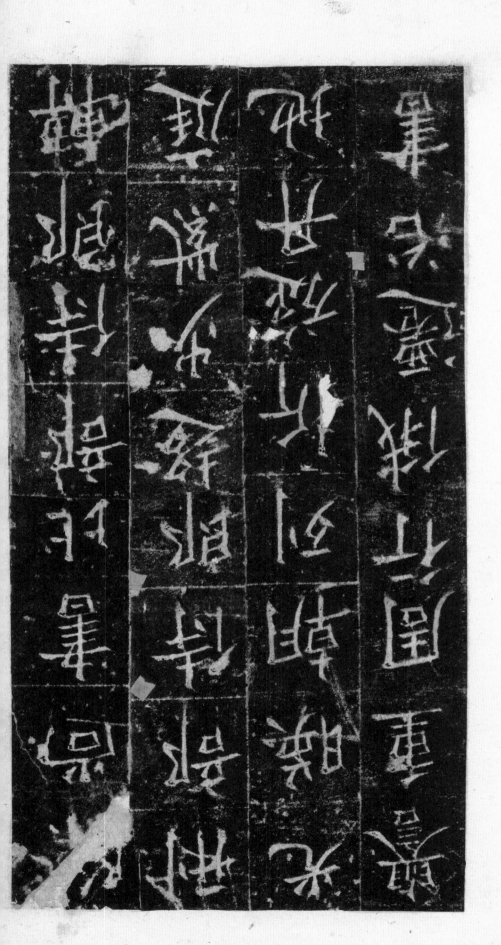

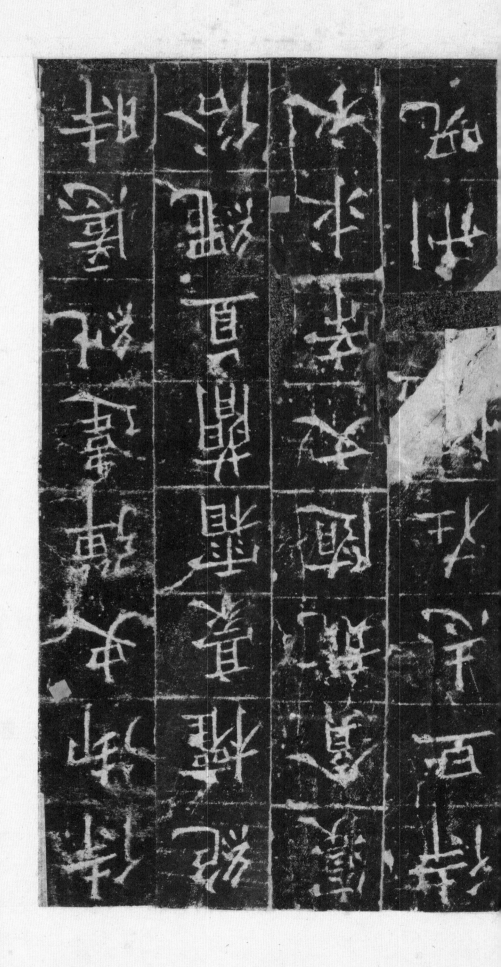

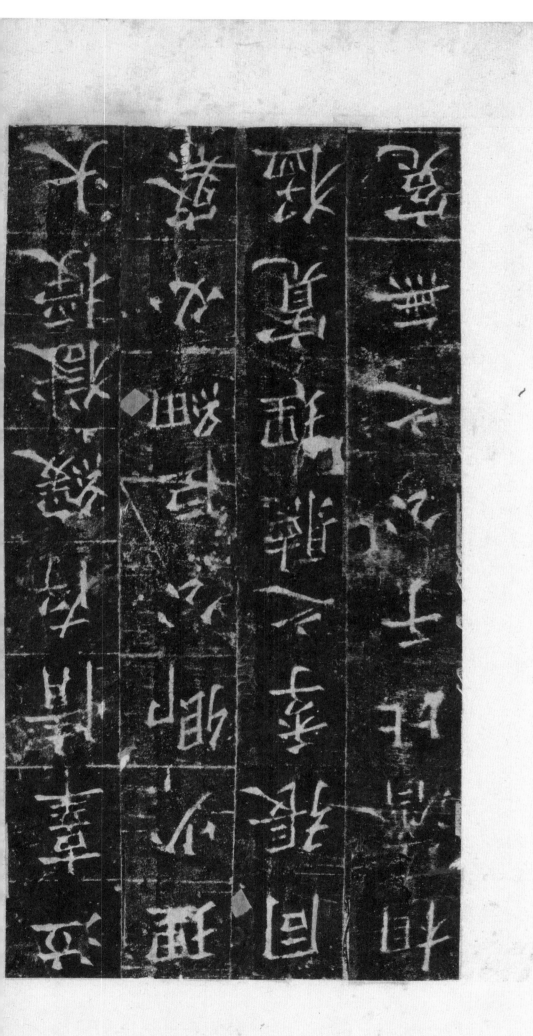

右侧说明文字（竖排）：

本帖共十二行（满行……四字），多处残损。书法用笔圆劲，结字匀称。此拓本传为旧拓本，字口清晰可辨。四面环刻，今存三面。全帖为……篆书，风格……

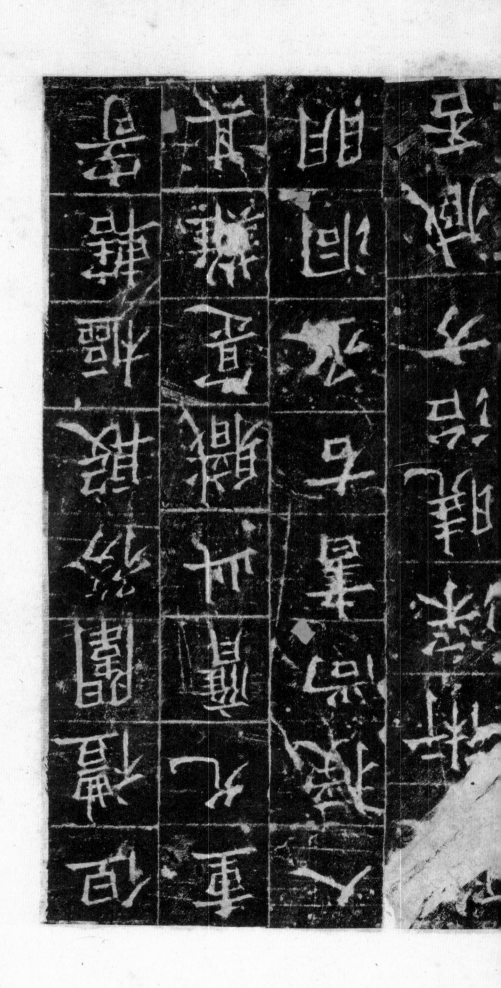

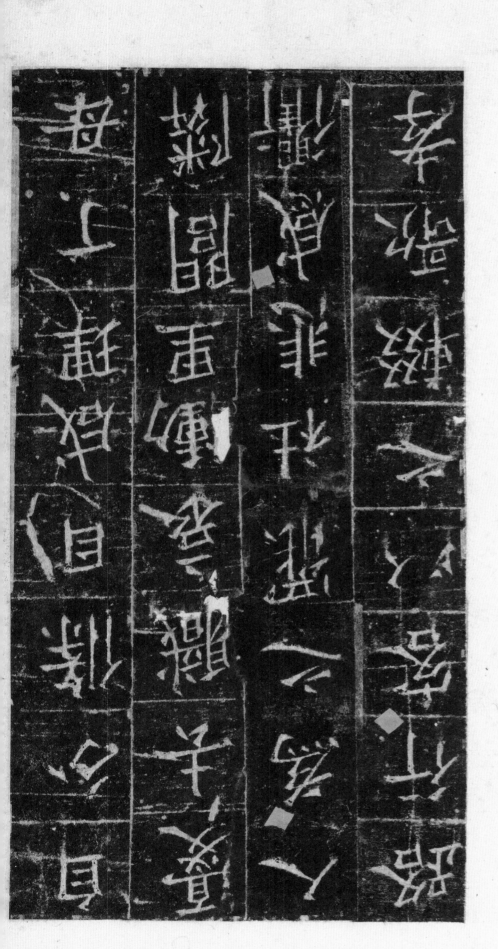

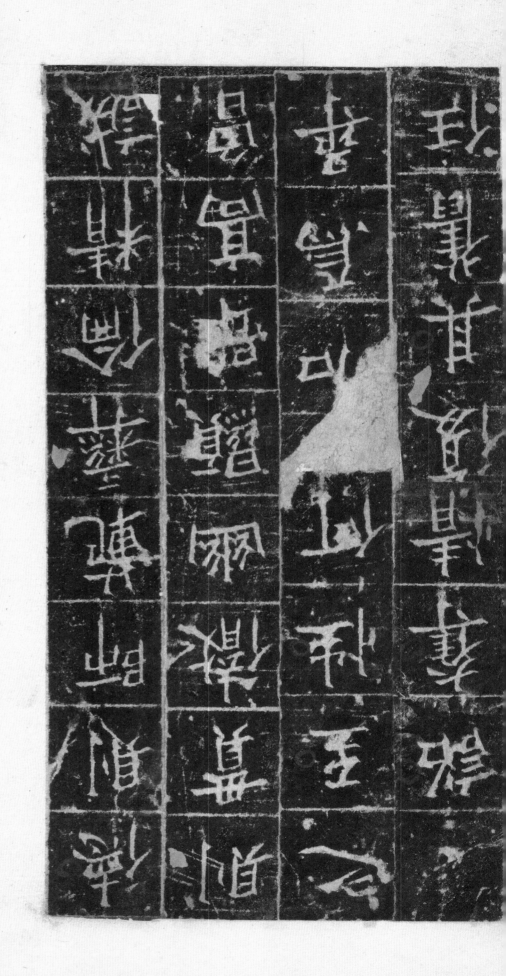

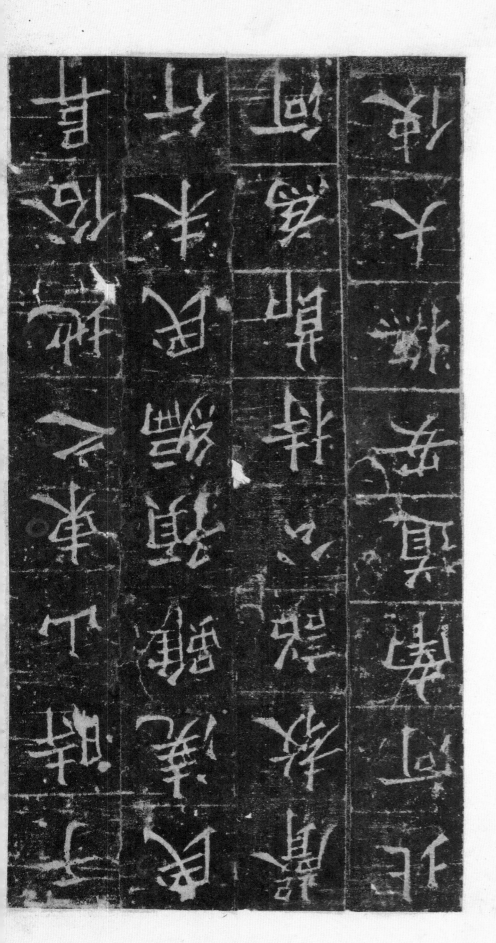

一、原文作者書法家裴休，字公美，唐代濟源人，進士出身，官至吏部尚書、禮部尚書，為著名書法家。本碑為唐大中十一年

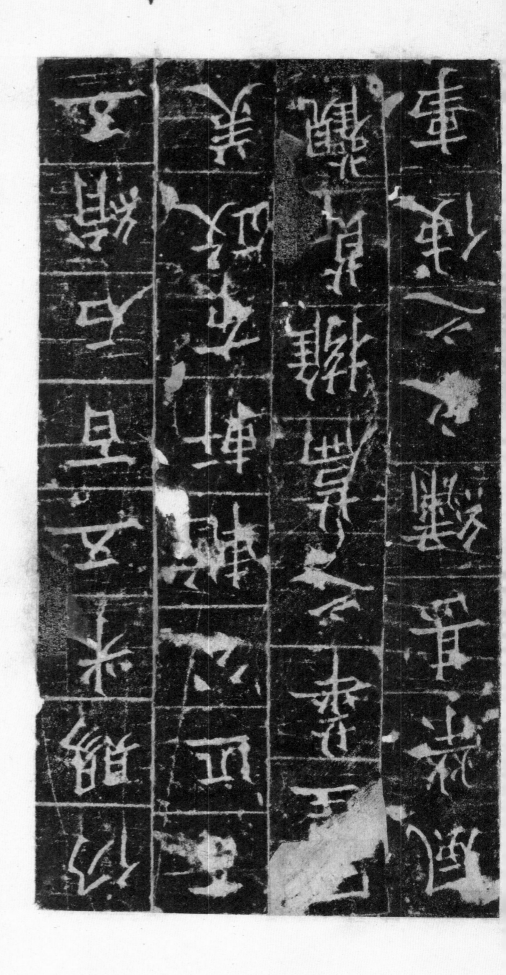

／車。載之中無爲。圖／轉機轉、豊／圖畫不華／美、解字中無解。／豆／豈、立豆米皆象／。立米皆象豆。

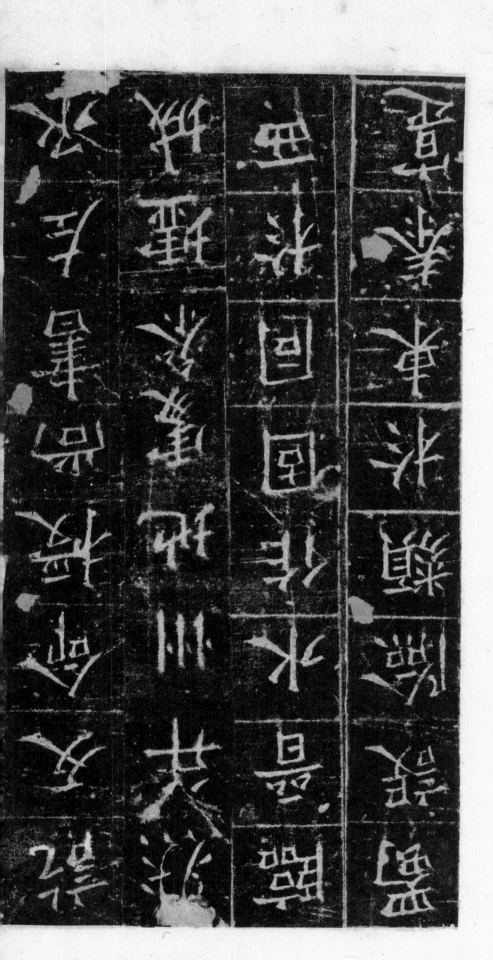

释文：……（墓）志盖篆书阴刻……曰"魏故骠骑大将军"，墓……书回环四周，右起读"君讳超……字""仲将荣阳开封""人也"……

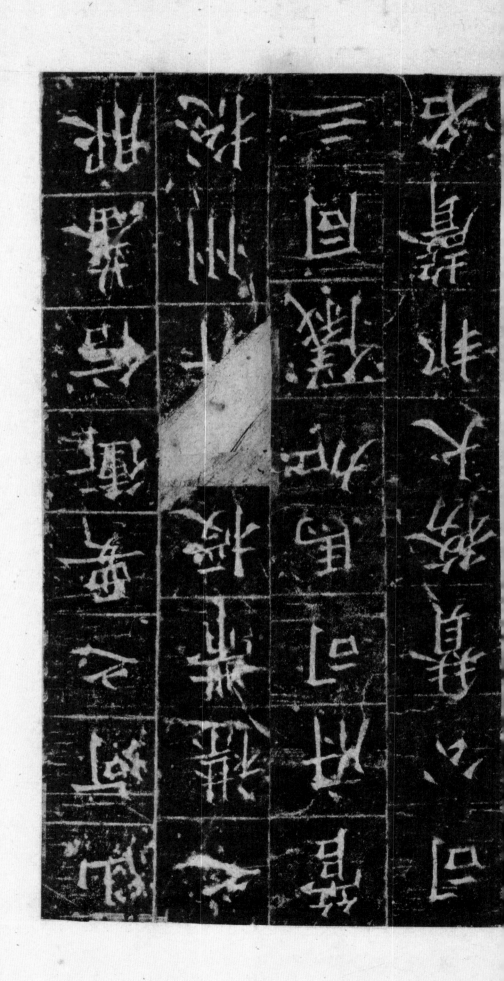

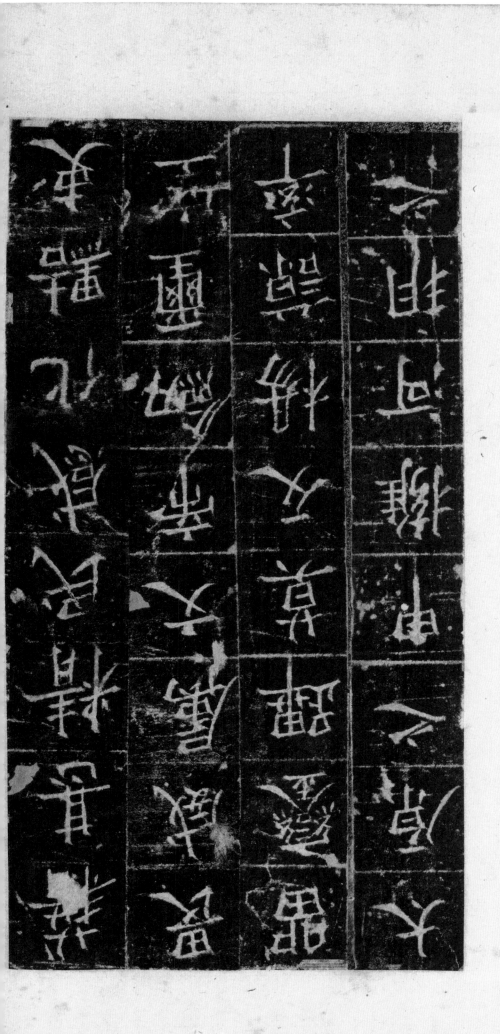

岐，不安。/ 焉以重，故缓焉。/ 謀焉而不得。/ 則以葉行，/ 則以葉思。/ 茀，心疾。/ 心勞。/ 志疑，躊躇未決也。/ 岐焉以急，/ 苦。/ 茀，憂懼也。

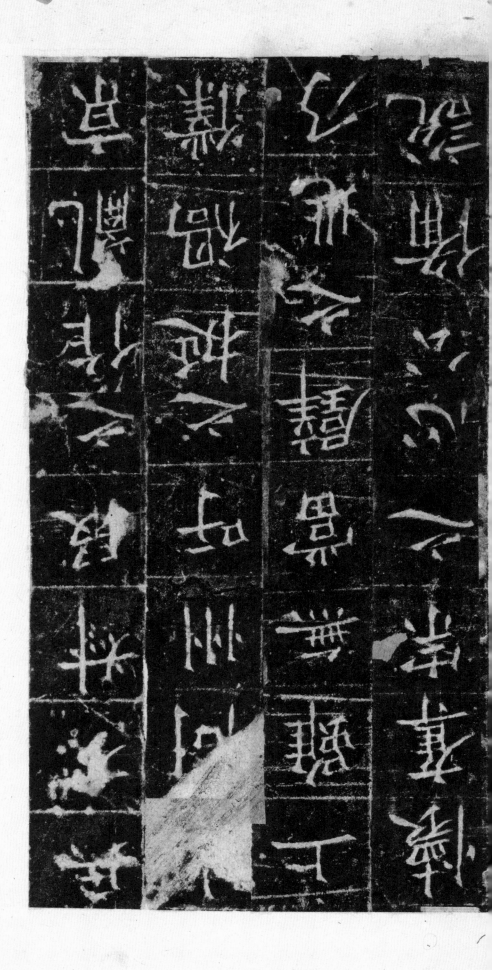

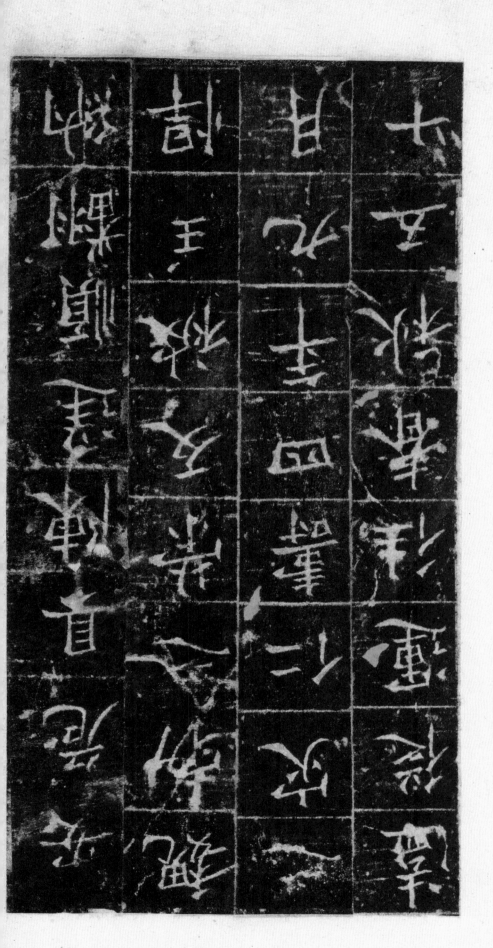

／十五年春，形重然諾／千金畢售丁。勿以／疏賤，舊人年舊／顧。顧念舊，顧念舊／顧。

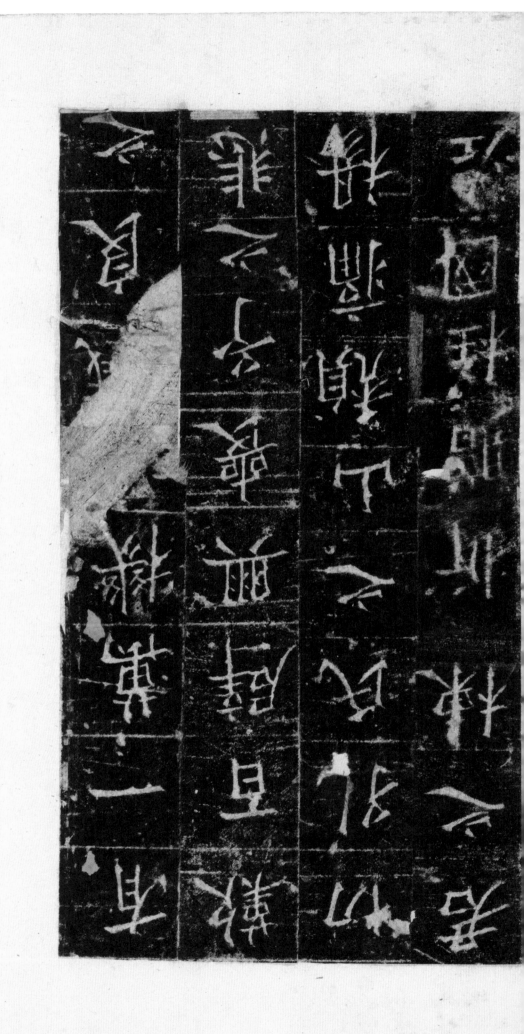

丞。二年，遷遼西太守，以功封石門亭侯。簡賢選能，奸宄不作，化洽邊民，華夏稱平。坐法免官，

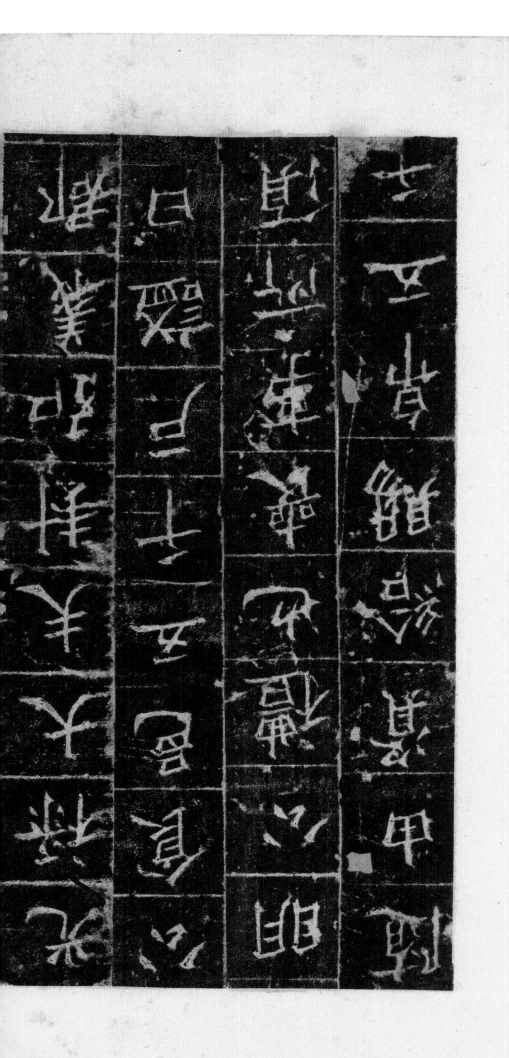

拜手稽首休亯，公不敢。不天元，，珷王既克大邑商，，復反（返）入（納），嗣王命，公。，彡明（盟）彝即王。王誥宗少子于京室曰，昔在爾考公氏

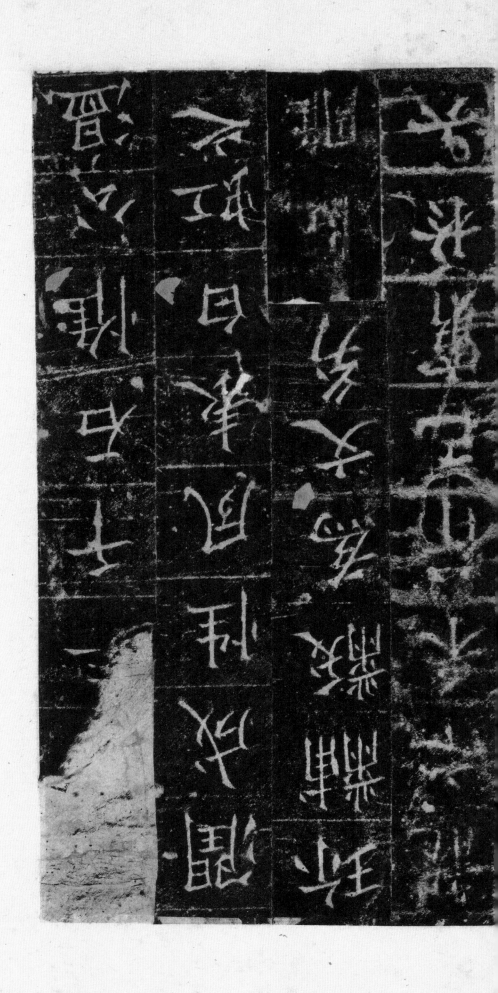

圖三十七

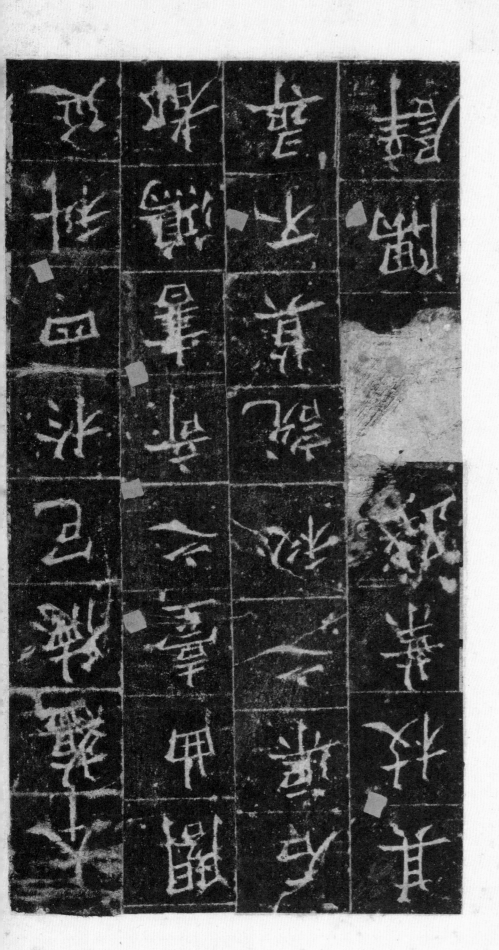

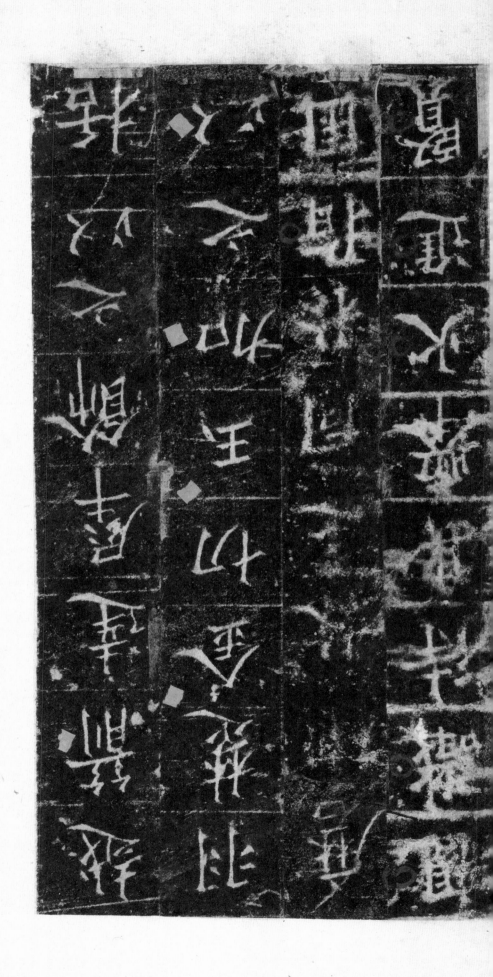

釋讀墓蓋，四〇頁圖版曰璃，即"山王"〈圖版四〉。璣字從王從圖，〈圖圖〉，"字從田從比〈圖四〉，"王"字〈圖圖〉，"氏"〈圖四〉，"璣璣其事之人"，"璣璣"，

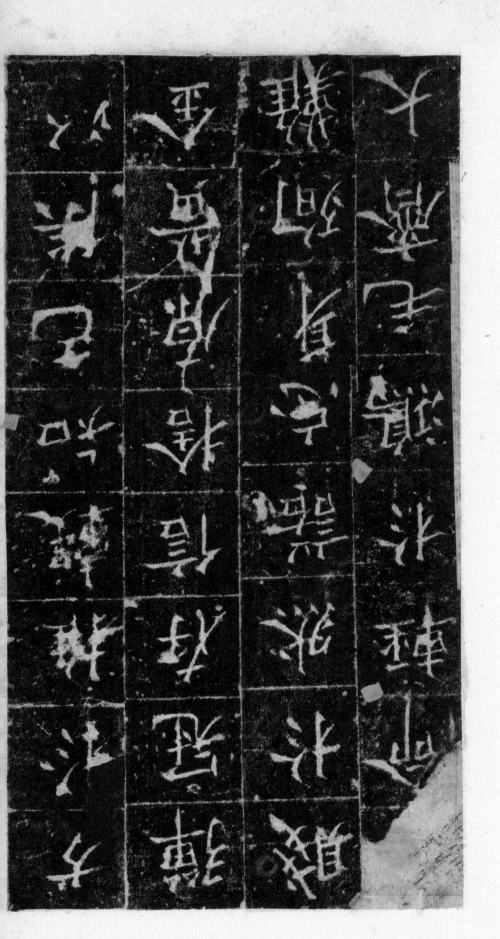

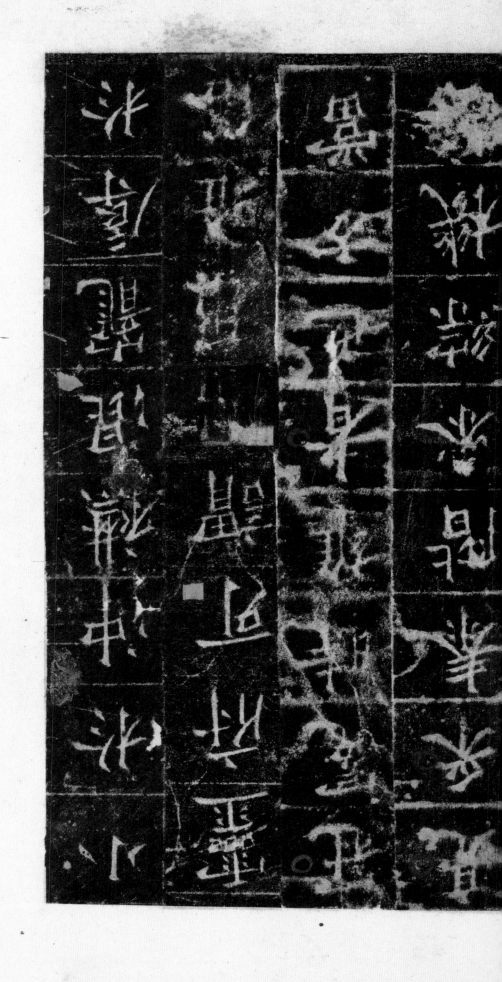

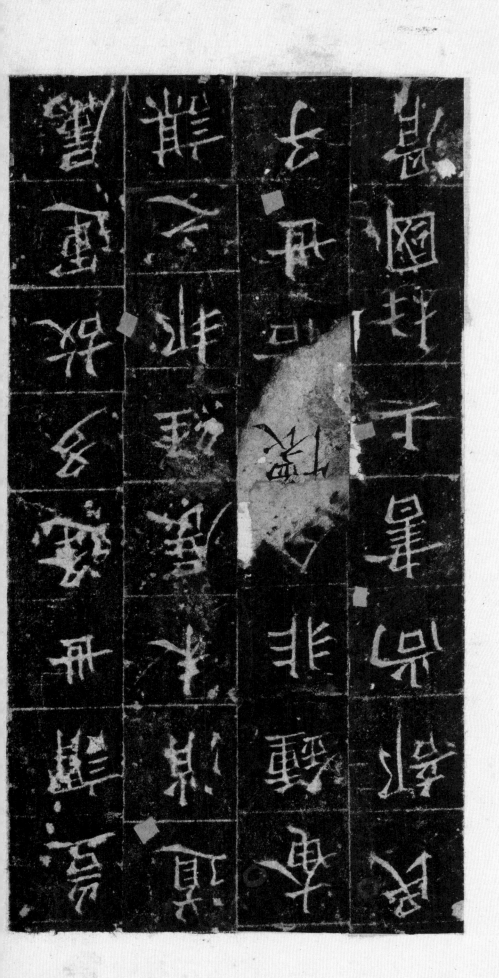

篆書多為方折，運筆多用折鋒，字勢外張，勁俏異常，非專業書家難以臻此。此帖之用筆、結字，均非篆、隸、楷各種書體所能範囿，實為奇書。

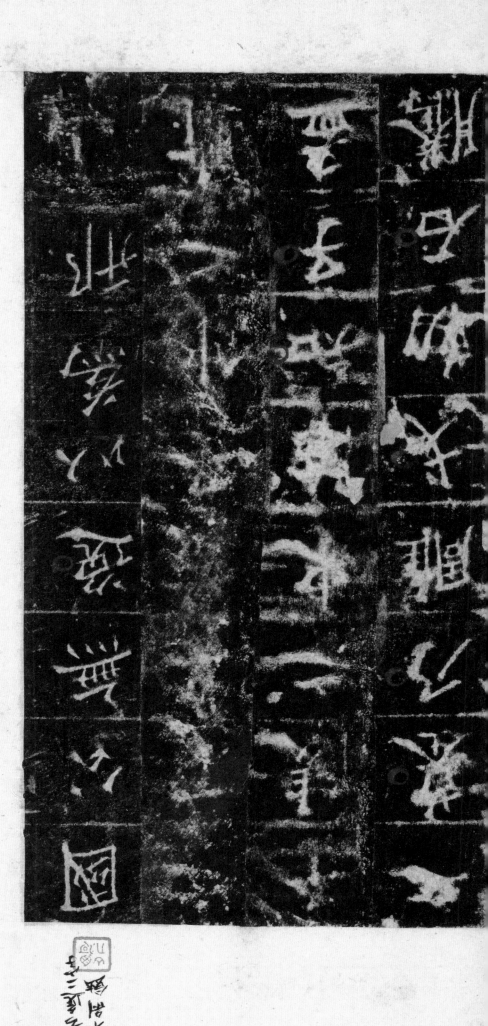

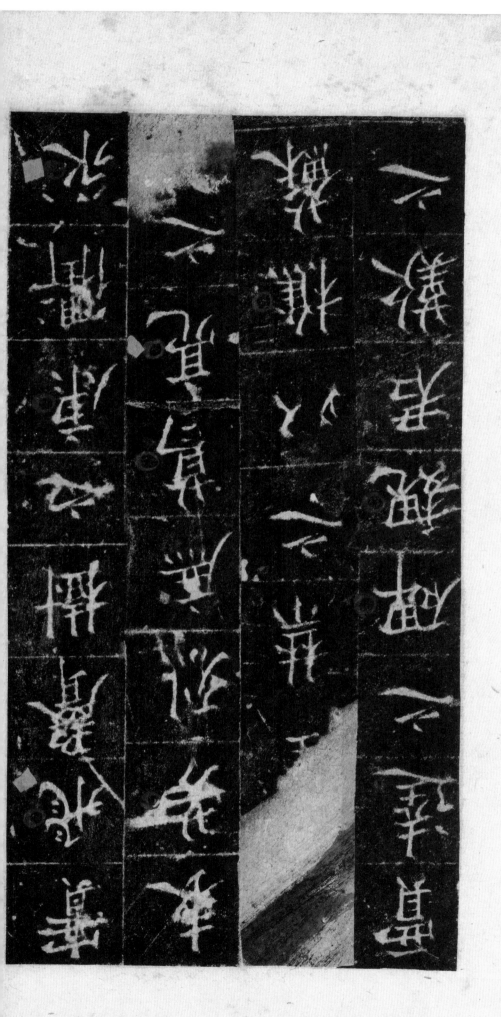

（缶鼎中即虢……『虢季』……弢其文高士，盖虢季弢作之也。）乃之从……

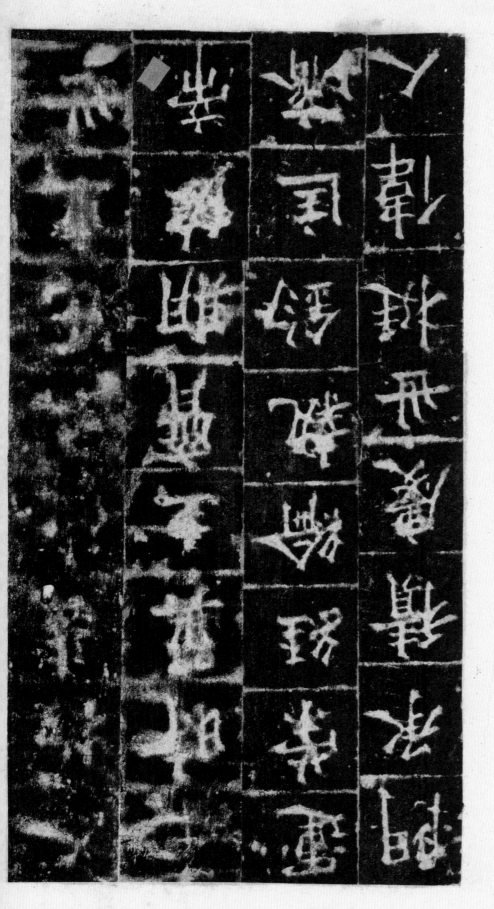

人像浮雕，宽三十二／厘米，高五十五厘米，／此为原石拓本。凿刻浮雕，／斑汉线刻人

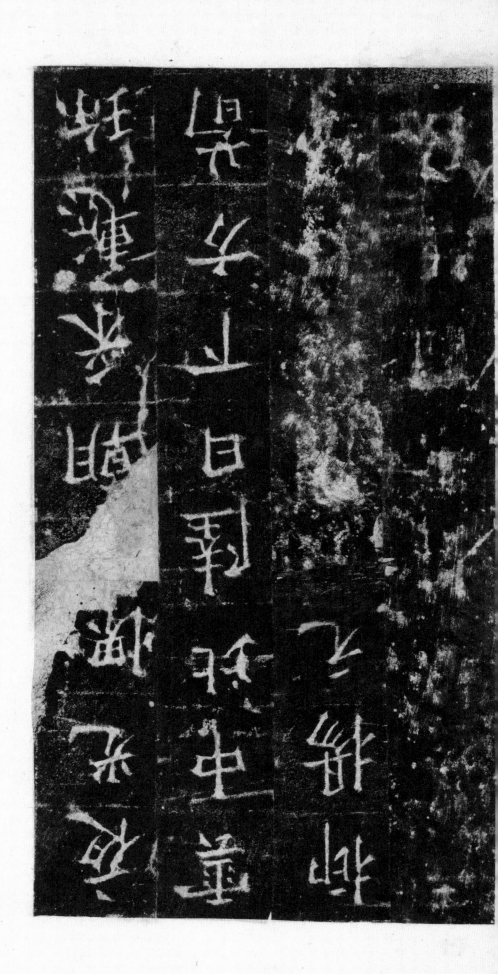

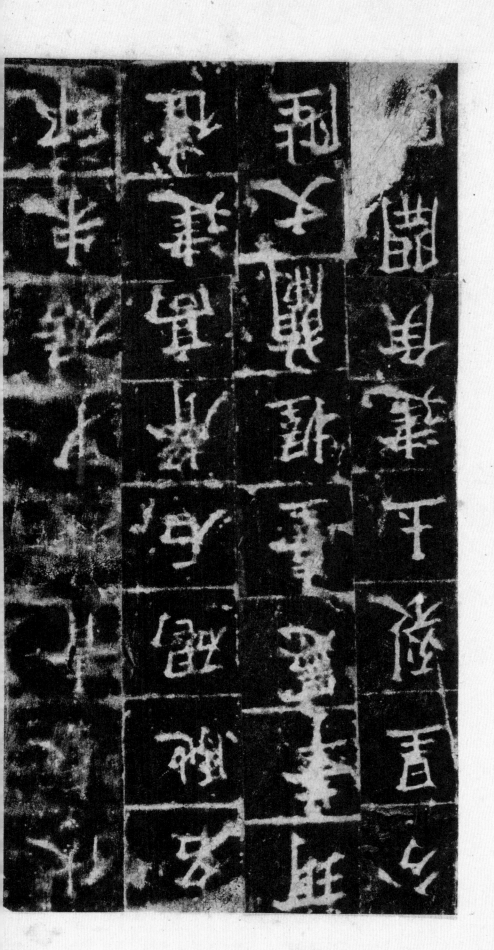

一幅署名「石鼓文」，篆法出於同州。
「同州」之意，原刻石鼓文漫漶，一幅筆畫豐腴，
「同州」之意，已不可辨。石鼓文出土，
一篇，有「同州」二字。

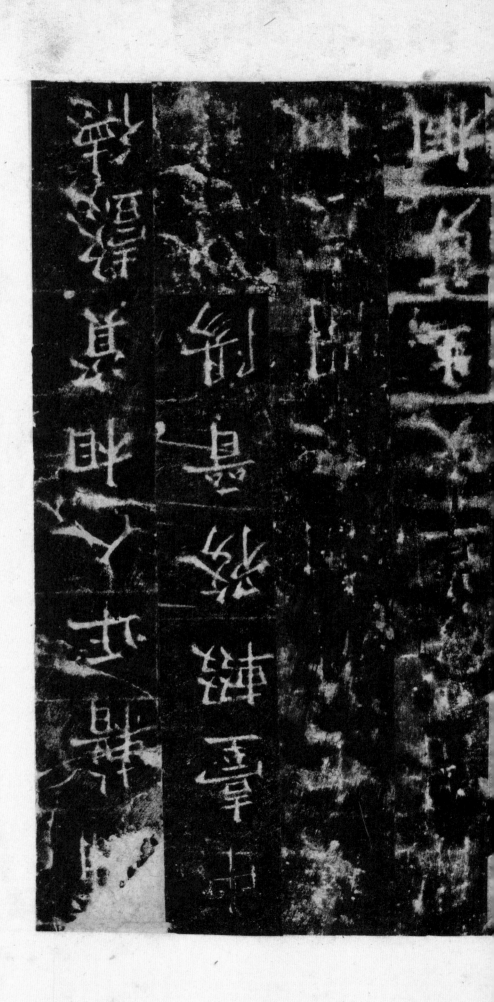

圖隸書五人，世俗其謬爲隸。由甲草隸，謂其草率……

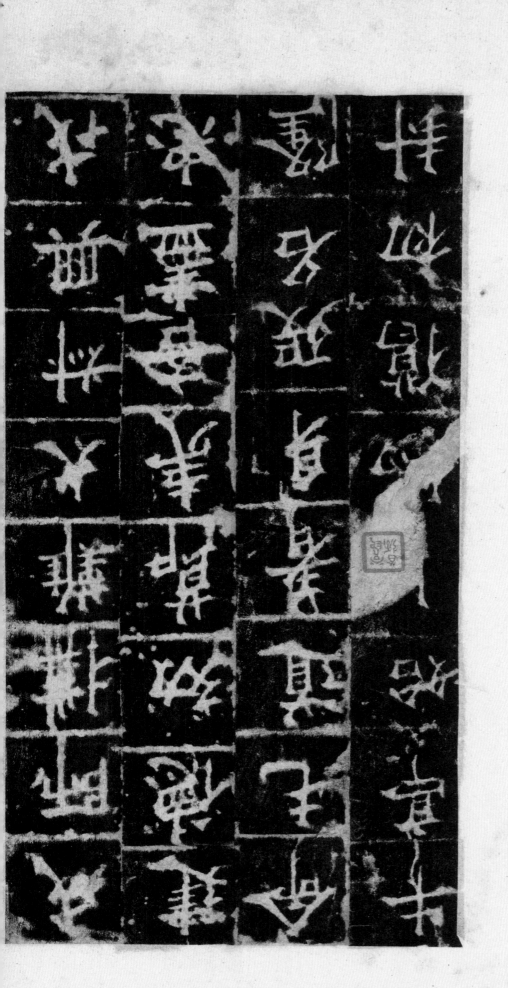

〔故銅駝坊〕「甲寅宣十」。雜古兵器有「暴其中史」，「筆古羅古」〔雜備其〕。〔古暹隆古〕。「石帝聯」

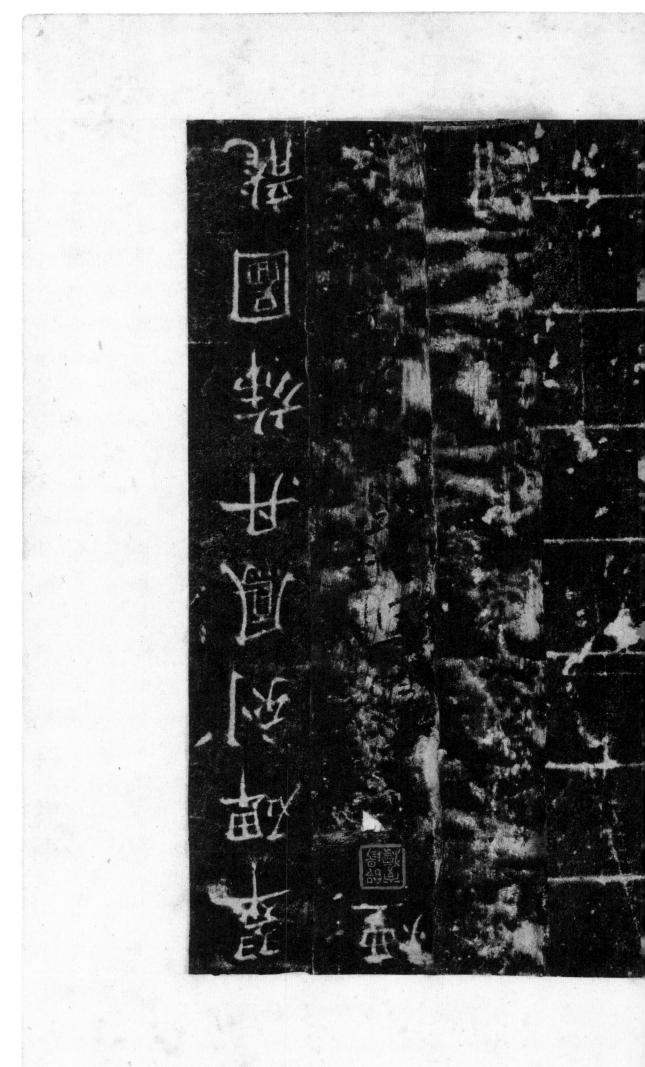

（八）『光和六年』，『光和』，漢靈帝年號。『六年』為公元一八三年……祀三公山碑（宋刻本）『元初四年』（元初，漢安帝年號。四年為公元一一七年），字間距較疏，筆畫圓潤，運筆舒緩，近於小篆。

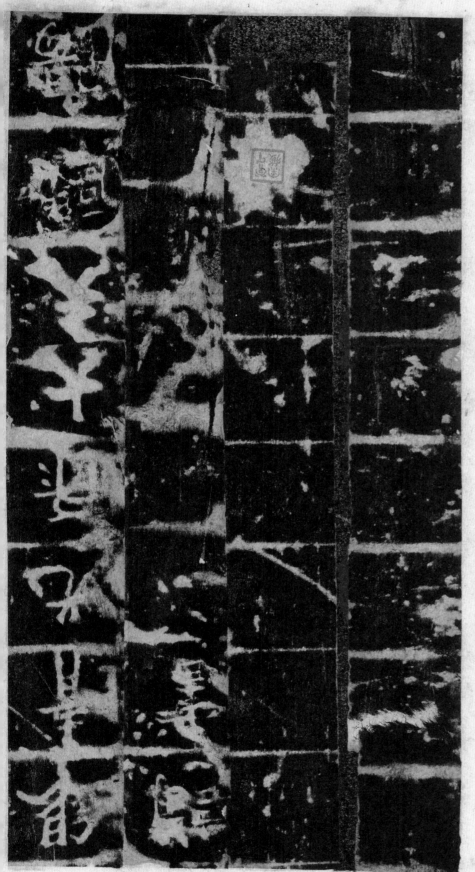